美術家傳記叢書 III｜歷史・榮光・名作系列

王家誠

〈六龜山林〉

王 菡 著

✿臺南市政府文化局　臺南市美術館籌備處｜策劃

藝術家出版社｜執行編輯

榮耀・光彩・名家之作

當美術如光芒般照亮人們的道途，便成為我們生活中不可或缺的存在。在悠久漫長的歷史當中，唯有美術經過千百年的淬鍊之後，仍然綻放熠熠光輝。雖然沒有文學的述說力量，卻遠比文字震撼我們的感官視覺；不似音樂帶來音符的律動迴響，卻更加深觸內心的情感波動；即使不能舞蹈跳躍，卻將最美麗的瞬間凝結成永恆。一幅畫、一座雕塑，每一件的美術品漸漸浸染我們的身心靈魂，成為人生風景中最美好深刻的畫面。

臺南擁有淵久的歷史文化，人文藝術氣息濃厚，名家輩出，留下許許多多耀眼的美術作品。美術家不僅留下他們的足跡與豐富作品，其創作精神也成為臺南藝術文化的瑰寶：林覺的狂放南方氣質、陳澄波真摯動人的質樸情感、顏水龍對於土地的熱愛關懷等，無論揮灑筆墨色彩於畫布上，或者型塑雕刻於各式素材上，皆能展現臺南特有的人文風情：熱情。

正因為熱情，所以從這些美術瑰寶中，我們看見了藝術家的人生故事。

為認識大臺南地區的前輩藝術家，深入了解臺南地方美術史的發展歷程，並體會臺南地方之美，《歷史・榮光・名作》美術家傳記叢書系列承繼前二輯的精神，以學術為基礎，大眾化為訴求，

邀請國內知名藝術史家以深入淺出的文章，介紹本市知名美術家的人生歷程與作品特色，使美術名作的不朽榮光持續照耀臺南豐饒的人文土地。本輯以二十世紀現當代畫家為重心，介紹水彩畫家馬電飛、油畫家金潤作、油畫家劉生容、野獸派畫家張炳堂、文人畫家王家誠、抽象畫家李錦繡共六位美術家，並從他們的作品中看到臺灣現當代的社會縮影，而美術又如何在現代持續使人生燦爛綻放。

縣市合併以來，文化局致力推動臺南美術創作的發展，除了籌備建置臺南市美術館，增進本市美術作品的硬體展示空間之外，更積極於軟性藝文環境的推廣，建構臺南美術史的脈絡軌跡。透過《歷史‧榮光‧名作》美術家傳記叢書系列對於臺南美術名家的整合推介，期望市民可以看見臺南美術史的重要性，進而對美術產生親近親愛之情，傳承前人熱情的創作精神，持續綻放臺南美術的榮光。

臺南市政府文化局長　葉澤山

目　錄

歷史・榮光・名作系列 Ⅲ

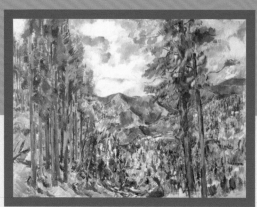

六龜山林　1967年

紅色煙雨　1958年

翔　1968年

禪　1978年

葫蘆　1984年

天堂鳥　1982年

1951-60　　　　　　1961-70　　　　　　1971-80

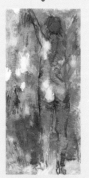

生命之樹　1968年

生與死　1973年

雨荷　1980年

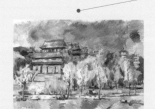

蒼蒼竹溪寺　1986年

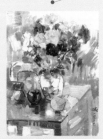

玫瑰花開　1987年

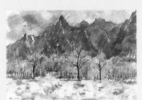

雪嶽山　1990年

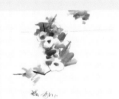

牽牛花　1988年

藍色的探戈　1993年

水仙的秋裝　1999年

臺南地方法院　2001年

1981-90　　　　1991-2000　　　　2001-2010

風景的變奏　1990年

櫻花與飄鯉　1994年

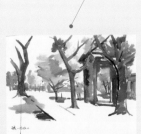

孔廟　1998年

大乘之閣　1999年

神殿　2002年

1.

王家誠名作
〈六龜山林〉

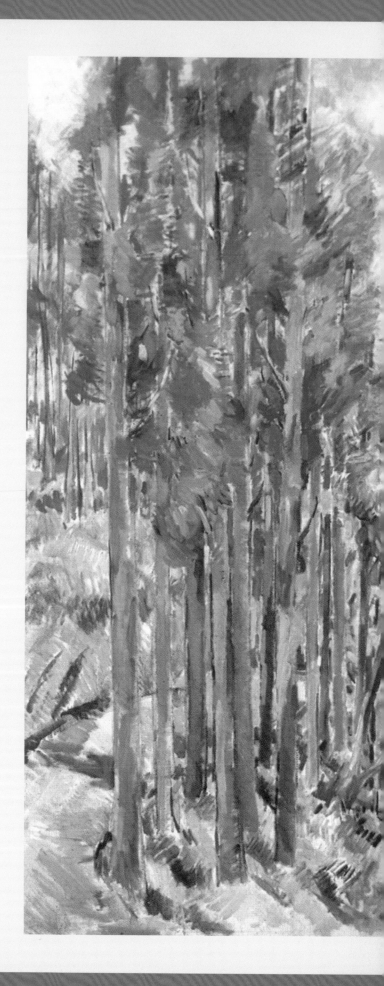

王家誠
六龜山林

1967　油彩、畫布
180×200cm
國立成功大學藝術中心藏

 6

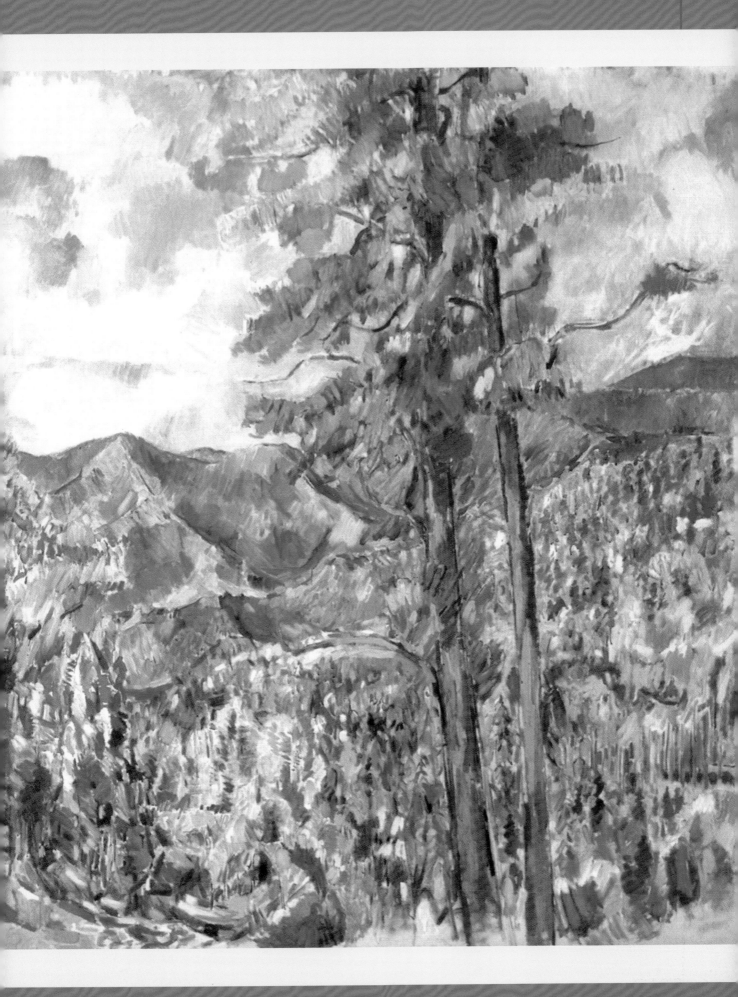

楠濃林管處舊廈，六龜山林蒼翠如昔

　　冬天的黃昏，天黑得早，王家誠和妻子趙雲在小巷弄中穿梭散步，無意間轉進一條陌生的巷道，很戲劇化地，眼前出現一座荒廢的庭院，原來是已經遷走的楠濃林管處大廈。

　　不約而同地，他們想到了王家誠畫的那張大油畫，三十多年了，不知道它可還存在？已銷毀，還是隨著林管處搬走？試著推動那生鏽的鐵門，閃身進去，踩著落葉和枯草，看到大廳的門是敞開的。

　　借著幽微的天光，正面牆上迎向他們的是一個碩大的畫框，隱約可見漫山遍野的綠樹，在畫面上蒼翠如昔。他們不禁驚喜地輕呼：「久違了！」輕輕地撫摸著那失散了三十多年的作品，隨著畫中的山徑，走進了時光隧道……

　　大約是民國五十六、七年，楠濃林管處在臺南的新廈落成，大廳中需要一張二百號的油畫。在師專同事謝蘅女士熱心的推介下，他們帶著兩個稚

王家誠、趙雲在臺南師範
學院宿舍七弦竹下合影

齡的女兒，搭上林管處的專車。伴隨著女兒快樂的歌聲，車子轉進群山。蒼鬱的杉林隨著山巒起伏，散發著森林的氣息。此行的目的地是六龜山上的林班。王家誠畫了一些速寫和水彩，過了幾天身在圖畫中的假期，帶著濃濃的畫意返回塵世。

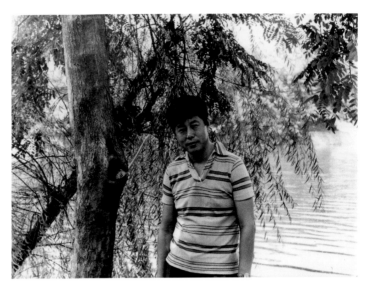

王家誠在柳岸邊留影

畫作是在克難的情況下完成的。他自己釘的畫布。不要說沒有畫室，連大畫架都沒有，畫布靠牆擱在凳子上，參考著速寫和畫稿，就這樣把胸臆中的蒼翠山林移植到畫面上。

這期間林管處的人曾經來看過，提出一些建議，例如：人造林種的是杉樹，樹梢是尖的；以及為了表現造林成功，遠山也不要露出泥土，要顯得綠意盎然。王家誠認為這是在可以接受的範圍之內而略加修飾。臨走時，那個人順便要了兩幅在山上畫的水彩。

他們還沒看夠，畫就被取走了，當時甚至連一張照片都未留下。

▋七十回顧，世外山林重現

然而，這些年來，它一直在他們腦海中縈迴，伴隨著六龜那宛似世外桃源的景色，還有女兒的快樂歌聲。

大廳已全然隱沒進黑暗中，他們依依不捨地向它告別。這戲劇化的「重逢」，讓他們感到和這幅畫之間，似乎有一種奇特的感應。

當他們重新回到燈光燦爛的街道上，時間是民國八十九年十一月二十一日，大約是下午六點鐘左右。

民國九十一年四月，在文化局長蕭瓊瑞的協助下，這幅被林管處棄置了數年的畫作，終於重見天日，成為「王家誠七十回顧展」中最具有紀念價值的作品。

這幅〈六龜山林〉畫的是大片林木、遠山及藍天白雲。前景的樹木枝葉分明，中景依稀可辨，遠處則只見一片蒼翠。畫雖然大，却有一種一氣呵成的感覺。

在〈繪畫生涯的回顧與前瞻〉一文中，王家誠論及他這時期繪畫風格的轉變：

大學畢業後數年間，生活變動很大。這時期的油畫進入反芻的階段，色彩方面，追求色調的微妙變化，希望營造出黑色泛著光澤的美感。有時，黑中透出數點暗褐的幽光，或以冷冷的灰藍色，對比出主題的沉鬱凝重。

到臺南之初，短時期仍繼續著追求幽暗之美。但南部明亮的陽光、湛藍的天空和大海，使他的畫面上又恢復了明朗豐富的色彩。

如果說，梵谷在南法的阿爾找到了他的色彩；那麼也可以說，王家誠是在南臺灣找到了他的色彩。

不過，當我們把〈六龜山林〉和塞尚的〈柏楊木〉兩相對照，就會發現：雖然〈六龜山林〉的構圖更複雜，色彩也更明亮、豐富，但仍可看出這位印象派大師對他的影響。

民國71年，王家誠攝於家中

▌聽自然的聲音，看雲霧的身影

同樣是描繪臺灣山林之美，一九七九年的〈聽！自然的訊息〉和一九八三年的〈坐看雲起時〉又展現了不同的風貌：較諸〈六龜山林〉，〈聽！自然的訊息〉色彩更明亮，風格更細膩。金黃色的陽光照耀下，林木及藍天白雲倒映在清澈的水面上。寧靜中似乎聽得到蟲鳴鳥叫。〈坐看雲起時〉則以明快的筆觸畫出山林間雲霧繚繞的朦朧之美，看起來頗有幾分國畫的味道。

在〈繪畫生涯的回顧與前瞻〉中，王家誠闡述了他的藝術理念：

他認為，從原始藝術來看，民族性和地域性是一種自然的流露。民族性和地域性的形成，導因於民族文化、宗教信仰、生活形態、地理環境等因

[右頁下圖]

塞尚　柏楊木　1879-1880
油彩、畫布　65×80cm
法國奧賽美術館藏

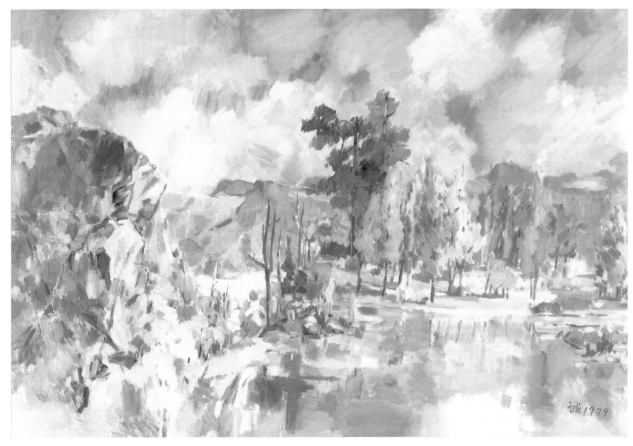

王家誠　聽！自然的訊息
1979　油彩、畫布
95×146cm

素。這些有形的、無形的影響，滲入靈魂深處，成為生命本質的一部分。即使到了現代，交通便捷，文化交流活動頻繁，藝術品所流露出的民族性，仍舊相當明顯。

　　此外，由於人類共有的基本人性，使藝術品蘊涵了共同性，才能引起不同時代、不同地區、民族的欣賞與共鳴。

　　至於所謂的「現代」，屬於藝術的時代性，現代源於傳統，絕非一個橫斷面的切片標本。在人與環境的互動下，不同時代的人，受時代背景的影響，表現出這個時代的特徵，所以每一個時代都有屬於它的「現代」。

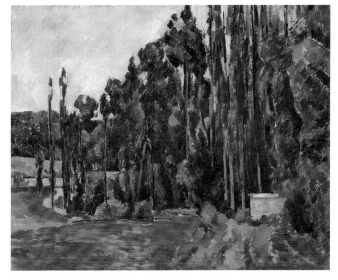

　　一個民族由傳統到現代，是遙遠而龐大的工程。傳統不是歷史遺物的本身，它是活的、變的，像長江大河一般，在流動中不斷地匯合許多細流支脈，也帶著不同的泥沙和土壤，然後浩浩蕩蕩地注入大海，成為人類的「傳統」。一方面是時間的延伸，另一方面具有廣大的包容性，使人類文化朝多元化和多向度發展。

　　我們這個時代，較諸往昔，面臨著前所未有的變動，對於人性和人生的價值，產生了徹底的檢討與省思。因而，他覺得現代人面對著其為「人」的真實性，不盲目也不再狂妄，自己盡其可能地塑造自己，表現自己，又審判自己，對自己負起責任。這種自由獨立的意味，在許多具有現代性的戲劇、文藝、電影、美術品中，都有所詮釋和表現。所以所謂「現代的」，當是在現代人眼中具有「真實感」的東西，必須在切切實實的生活感受中建立基礎。

王家誠　坐看雲起時
1983　油彩、畫布
95×146cm

王家誠　阿里山之晨
1983　水彩、紙
40×55cm

　　藝術家因其稟賦及生活背景之差異，對「現代」的感受也不可能相同，表現出來的作品自然也就不會如出一轍。如果我們要創造真正富有現代感的藝術，就該有兼容並蓄的胸襟。認同傳統的有機性；了解藝術與現實生活間，與藝術家的情感間息息相關的關係。在包容和欣賞中，消除所謂「傳統」與「現代」、「中國」與「西方」的形式界限，更不必作意氣之爭，以形式題材和工具技法來強劃界線，再壁壘分明地互相排斥。

　　多年來，他秉持著這些原則，以開放的心胸，從事藝術上的欣賞和創作。同時，抽象與具象、寫實和寫意、單一畫種和多媒材的運用，對他並沒有太大的區別；他靈活而自由地遨遊在創作的樂趣中。〈聽！自然的訊息〉、〈坐看雲起時〉都可以反映出他這種隨興之所至，不受流派拘束的創作心態。

2.

油畫水彩盡寫人生
從雄渾深厚到雲淡風輕的
王家誠

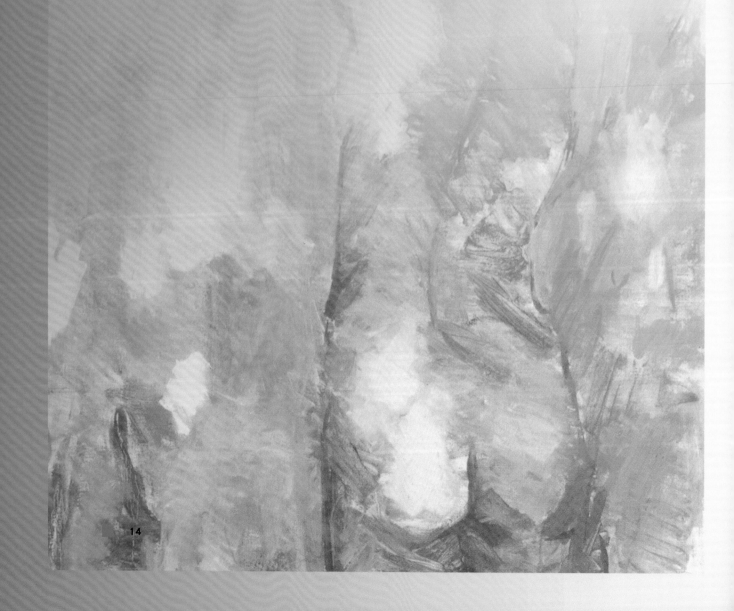

白塔

　　王家誠，一九三二年農曆一月十四日出生於遼寧省遼陽縣。在家排行老二，上有一位兄長，下有兩個弟弟、一個妹妹。父親王鴻聲從商，是遼陽慶德隆燒鍋（酒廠）的經理。母親沈賓如雖出身富裕家庭，卻頗能勤儉持家。

　　大約六歲的時候，有一回他問母親中午吃什麼，母親說是開水泡冷飯，他堅持要吃油炒飯，母親說：

　　「你賺來了油錢了嗎？」

　　為此，王家誠哭鬧不休，因而很挨了幾下燒火棍。

　　幾天後，又是中午時分，母親遍尋他不著。經過鄰家小孩的指點，才在豬圈前找到了他。只見他兩手緊握著乾草，口吐白沫，渾身抽搐，模樣十分嚇人。母親只得抱起他走五里路進城去看中醫。遼陽城裡有名的中醫沈大夫在診視後十分驚異：

　　「是『氣火受涼』。不對呀！這是大人才會得的病。成年人嘔氣在心，抑鬱不解，受寒而得此病。怎麼會發生在小孩身上呢？」

　　母親想了半天，才想起不多天前王家誠鬧著要吃豬油炒飯，被他打了幾下燒火棍的事。聽了這話，在場的人莫不嘖嘖稱奇。一是燒鍋經理的兒子想吃頓油炒飯還要挨揍；二是這孩子的脾氣可真大，等長大了，不是大好，就是大壞。

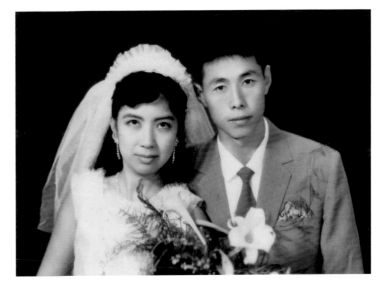

民國48年，王家誠、趙雲的結婚照

　　遼陽白塔是建於遼代的密檐式實心磚塔，高七十點四公尺，八角十三層；共分為台基、須彌座、塔身、塔檐、塔頂、塔剎等六部分。塔身八面均刻有坐佛，塔剎上則立著穿有銅質寶珠的剎竿。

　　初中時，有一位美術老師除了能把雄偉的遼陽白塔畫出來外，還常向學生描述遊山玩水的藝術家生活，讓王家誠

既欽佩又羨慕，也因此對藝術家的生活發生了興趣，立志學畫。

▌流亡學生

抗戰勝利後，王家誠父親的事業達到了頂峰。他不僅在瀋陽擔任東奉公司四家聯號的總經理，還是瀋陽市的市議員、全國總工會理事。為求公司發展，又帶著部分幹部和資金到北平、天津。

可惜好景不常。在蘇聯紅軍的刻意扶植下，中共的勢力日益壯大。午夜的槍聲，共軍圍城的傳說，一天緊似一天，王家誠的母親決定拋棄家園，帶著四個兒女到一百二十里外的瀋陽，和先生及長子團聚。

到了瀋陽，乍入繁華之都。王家誠印象最深刻的是那百乘不厭的有軌電車；他每日在人潮洶湧中上上下下，毫無目的的遊蕩著。

但瀋陽還不是旅途的終點。在東北大學讀書的哥哥，不知何時加入了共產黨，成為地下工作人員。他暗中監視父親的公司，只等瀋陽一「解放」，就能順利接收這龐大的企業。父親發現了，和他心愛的長子作了一次徹夜的長談，卻無法改變他的心意。

父親未雨綢繆的把公司轉向臺灣；另一方面，則安排王家誠先到北平，若有什麼不測，也可為王家留下一脈香火。

初到北平，王家誠被安排住在當法官的堂哥家，同時也進入中學就讀。由於戰亂時期貨幣嚴重貶值，學費以麵粉繳交。於是，他帶來的幾兩金子，就換成了一袋袋的麵粉擺在堂哥家。

除了上學，王家誠最喜愛的活動還是到處遊蕩。或到廟前看老人們下棋，或在人潮中搭有軌電車。景德門、什剎海也是他常去的地方。

有一天，他又漫無頭緒的在街上走著，忽然遇見了初中同學夏有暇。他問夏怎麼來的？夏說他是跟著一些高年級的同學一道走來的；並說：

「我們終於過著流浪的生活了！」

語氣中流露出驕傲和滿足。他同時也問王家誠是怎麼出來的？王家誠如何能說自己是帶著金子搭飛機來的呢？於是他支吾的說，他也在流浪。

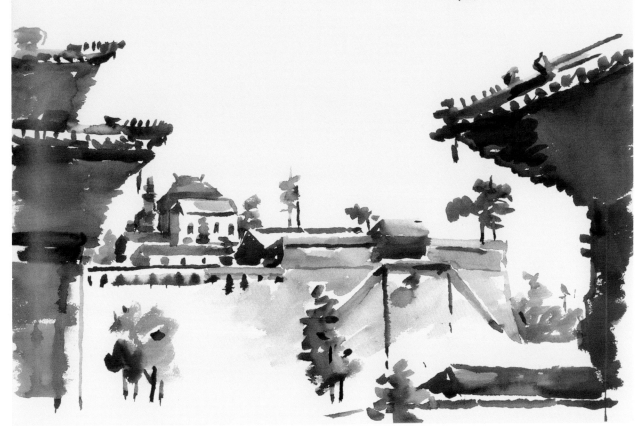

王家誠　承德古廟　1999
水彩、紙　58×78cm

夏有暇說：

「你可以住到流亡同學會來，一切手續由我來辦！」

終於，王家誠也真正開始流浪了。

在那兵荒馬亂的年代，只要四、五十個來自關外的學生，就可以組成一個東北流亡同學會分會。這些分會像雨後春筍般的，無論城樓、廟宇、破敗的大宅院，只要能夠遮風蔽雨的，便成為這些流浪青少年的棲身之所。

王家誠所屬的分會落腳在一個舊王府的大宅院中，一共有四、五十個初、高中的流亡學生住在那裡。在社會局的救助下，每天可以分到定量的玉米窩窩頭和見不到三五個油花的菜湯。偶而有北京大學和東北大學的學生來教他們唱唱歌，上一兩堂課，檢討一下風紀，或作作團體遊戲之類。但大部分的時間他們仍是無所事事的閒蕩著，或到城外野塘中摸些魚、螺螄來補充營養。有人悄悄的走了，有時又補進幾個新的。

終於，王家誠輾轉知道母親和弟妹也來了北平。一個寒冷的夜裡，他揹著僅有的行囊，敲開了一扇陌生的舊木板門。沒有驚呼，沒有擁抱，沒有喜

極而泣的眼淚。母親瞅著他，只淡淡的說：

「是你呀！猛然一看，還以為是跑飢荒的小山東呢！」

萊園中學

「整個東北全完了，這裡也靠不了多久！」

這是夏有蝦從東北逃出來的長輩說的。如今一語成讖，王家人決定離開北平，遠赴臺灣。

剛來臺灣時，正值寒假期間，使得王家誠有一段不必上學的空閒時光。百無聊賴之餘，他走進了臺中市立圖書館。或許是對童年沒有兒童讀物的一種補償，他很自然的被兒童閱覽室中五顏六色的故事書所吸引：《安徒生童話》、《格林童話》、《格列佛遊記》……，在王家誠眼中，它們不僅僅是一個個的故事，而是混同了他早期生活的片段，一些北方的鄉野傳說，以及許多腦海中的幻想。不過，十六、七歲的他，一百七十多公分的身形，使兒童閱覽室的桌椅顯得又矮又小。也難怪有不近人情的管理員，要把他趕到成人閱覽室了。

開學的日子終於到了。由於流亡歲月耽擱了學業，王家誠從省立臺中二中初中二年級讀起。初中畢業後，順利考上了臺中二中高中部。

不過，在離亂的日子裡，平靜的生活似乎不會持續太久。來到臺灣後，王家誠父親的生意開始出現狀況。在臺北、臺中、鹿港均有分公司的東奉公司，由於環境陌生，資金不足，加上王鴻聲老愛俠義心腸的濟助同樣逃難來臺的親友，使公司終於面臨倒閉的命運。

王家誠的母親外出替人幫傭，尚在讀小學的四弟、妹妹接受育幼院的資助生活。而王家誠則到聯勤糧秣廠半工半讀。

在這段期間裡，他不僅睡眠時間很短，睡眠的品質也不好。然而，為了堅持理想，總還要花時間來學畫和練唱。這是他心靈的寄托，也是他能熬過來的重要原因。但此舉卻排擠了他已少得可憐的讀書和休息時間。

功課不及格，愛發牢騷，裝瘋賣傻，心緒煩亂時打碎教室玻璃……，高

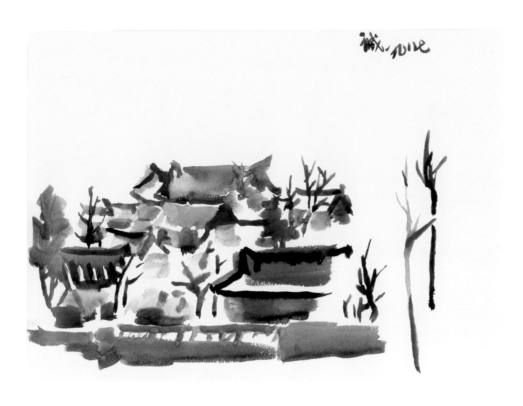

王家誠　雪鄉　1987
水彩、紙　40×55cm

二下學期，王家誠在學校的去留，面臨攤牌的局面。

對此，師長們有著不同的意見。有的老師站在同情和鼓勵的立場，主張破例寬容，讓他能順利完成高中學業。對他一向關愛的校長羅人杰也持同樣的看法。而教務主任卻認為，這樣的學生不能姑息。於是提出了兩個方案讓王家誠選：一是照章留級；一是給予形式上的補考，但拿到補考及格的成績單後必須轉學。

王家誠永遠記得主任當時嚴厲的聲調和扭曲的面容：

「你只能做土匪，只能做強盜，沒有半點希望！」

離開了學校，王家誠也辭了糧秣廠的工作。

幾經波折，他來到了霧峰的私立萊園中學。

開學半個多月，訓導主任為他找到了一個工讀的機會：負責早晚開關校門、澆花、打掃走廊。不僅學雜費全免，制服和伙食也由學校供應。

他搬進學校一棟二層木板樓樓梯下的三角空間。清除了裡面的雜物，放進一席榻榻米，正好容得下他一百八十公分高的身軀。拉上活動拉門，就成了屬於自己的小天地。晚上，從教室搬出一套課桌椅，樓梯間就成為他自習的地方。

離開了明星高中，課業壓力頓時減輕了不少。因此王家誠又可以重拾畫筆，繼續朝他成為一個藝術家的理想邁進。他的努力贏得了美術老師許贊育的欣賞。但在此同時，他也遇到了繪畫上的瓶頸。許老師安慰他，這是學習

王家誠　花與實　1980
水彩、紙　55×40cm

上的正常現象，並送給他一套舊的油畫畫具和一小幅珍藏的北歐風格的油畫。在他看來，此舉似乎有著「衣鉢傳承」的象徵意義。

民國四十二年六月，他以普普通通的成績畢業於萊園中學。大學聯考時，僅填了唯一志願——臺灣師範大學藝術系的他，術科考了高分，學科卻沒有通過。

但他並沒有放棄；準備重考期間，他到臺大動物系當助理，負責管理帳目及儀器。

經過兩次的失敗。第三年，他終於如願考取了心目中的第一志願。

▌迷途的阿依達

雖然是師範學校，雖然在那個保守的年代，但大學，尤其是藝術系的自由風氣，還是讓王家誠深感自在。在那裡，他發揮他的長才，努力實現他的理想。也和一些老師建立了深厚的情誼，如馬白水、鄭月波和書法家宗孝忱等。

他自己認為，大學一、二年級時期的作品可稱為「寫實期」，在水彩技法上受馬老師的影響頗深。

另外，國文老師謝冰瑩也鼓勵他寫作。

而伊爾文・史東所著《梵谷傳》的中譯本問世，則給了他很大的啟發和

激勵。從《梵谷傳》中，他看到梵谷潦倒的一生，「他在窮困、孤獨和失意中掙扎，以奔放的筆觸和眩目的色彩，表達出心中的悲憤和對人世的憐憫。」這引起王家誠極大的共鳴。

馬白水　始信峰　1981
41×51cm

除了繪畫方面的啟迪外，《梵谷傳》對他的另一影響則是讓他覺得：「我國歷代藝術大師，不但多才多藝，有些還是哲學家、政治家，甚至是軍事家。但他們的傳記簡略，資料零散，且多誤漏。」所以，他當時就規劃要為中國的藝術家蒐集資料，詳加考據，以可讀性的文學筆法撰寫傳記。

民國四十七年，他在《聯合報》上看到了一篇文章〈星魚〉：

我愛天上的繁星，也愛躲藏在沙灘上的星魚。

……星魚，把自己埋進細沙中，卻在沙上留下了明顯的星印……於是，我頑皮的跳起來，帶著好奇心，用足趾一撥星印……

那麼寂靜的大海，那樣一個寂寞的女孩。王家誠的心，就像埋藏在沙灘裡的星魚，被女孩羞澀的腳趾觸弄著。文章的作者叫趙雲。他想起來了，在元旦師生團拜時曾見過，她是新聞專修科的新生，來自越南。

他找到了她，把他對那篇文章的感受告訴了她。她笑得很開朗：

「還沒有人那麼說過，從來沒有，但是很對！」

看著她，黑黑的皮膚、明亮的大眼睛，拖著兩條長長的辮子。王家誠想到了威爾第歌劇中的衣索匹亞公主阿依達。

「阿依達！」

每天黃昏，王家誠站在女生宿舍門外，隔著牆用低沈的嗓音呼喚著。

淡水河畔、碧潭……，都有他們相依偎的身影。

一次颱風過後，暑氣全消。他們沿路撿拾吹落的扶桑花，步向開往新店的公車站。驀然抬頭，不遠的天主堂外有位白髮神父，手持念珠，眺望著漫天的晚霞。在這種神聖氣氛的引領下，兩人不約而同的走進教堂祈禱起來。

王家誠把手中的扶桑花交到趙雲手裡，完成了互許終生的儀式。

王家誠畢業那年，他們在臺北新生南路聖家堂舉行了浪漫莊嚴的教堂婚禮。

開學了，趙雲插班進入社教系新聞組三年級就讀；王家誠則分發到臺北縣新莊中學當實習教師。

在學生趙元美眼中，王家誠既認真又嚴格。是位會用粉筆頭丟學生，還打得「又準又狠」的老師。

結束了一年的實習，王家誠入伍服役。退伍後又回到新莊中學任教。

民國五十一年，國立臺灣藝術專科學校成立美術科，由鄭月波擔任科主任。他聘請王家誠到科裡當助教。

當時板橋還算是個比較「鄉下」的地方。搬到板橋後，他們一家四口（還有兩個女兒）得以在此享受田園之樂。

▌殘缺的完整

高一峰　瓜　約1958
紙本水墨設色　33×23cm

在藝專任教期間，王家誠認識了一位很特別的同事，那就是水墨畫家高一峰。

他到他位於臺北的家，見到了他行動不便的妻子。

當王家誠逐漸適應那由一位瞎了一隻眼睛、精神恍惚的畫家及一位殘障女子所組成的家庭造成的悲劇性的震撼後，他漸漸感到不能用「悲劇」來形容這個家庭，也不能用「賢淑」來形容這位女子。他覺得這個家庭充滿了一種智慧，一種美感，和一種不比尋常的幸福感。他覺得這個由殘缺所構成的家庭，正隱隱激盪著一種動力，一種不沮喪、不絕望而追求完整的力量。他稱之為「殘缺的完整」：

石頭在一百次的撞擊中，只迸出幾個火花，人類在偶然的一個電閃中，始領悟到一小片的喜悅與完整——我

王家誠　黃山始信峰
1995　水彩、紙
55×79cm

稱之為殘缺的完整——也就是美或愛的靈光。剎那間，生命在靈光照耀下，得到了充實。無論是在生命彌留的片刻，或一閃之後生命就重歸於平凡沈寂的深淵；但剎那間已足能窺見人性的尊嚴和人生積極的性質了。

民國五十二年的葛樂禮颱風為板橋帶來了嚴重的災情。這次水災，藝專也淹水了。美術科由於事前防範得宜，並無損失；因此拒絕了學校向政府浮報損失的要求。在一陣風風雨雨後，科主任鄭月波遠赴美國，而王家誠也被迫離開藝專。

偶然的機會裡，聽說臺南師專有一個助教缺。當時的校長正是王家誠臺中二中的校長羅人杰。

一家人結束了兩年的鄉居生活搬到臺南。隔年，趙雲也進入臺南師專任教。

▋古城

離開靜謐的鄉間，來到古都臺南。王家誠和趙雲好像落入了另一個時空。

在〈古城之繭〉中，趙雲寫出她對臺南的印象：

時光在臺南似乎也停止了流動。高齡的榕樹寂然地垂著長長的氣根，鳳

凰花沈默地燃燒著夏季，金龜樹、羅望子，和一種開著成串紫花的樹木，結著各種奇怪的豆莢；成排的椰子樹，悠閒而帶著幾分無奈地吹拂向天空。

這讓流浪慣了的兩人產生了一種恐懼——生根的恐懼。

這兩位年輕的老師，不僅教學認真，也把前衛的思想和開放的作風帶進了保守的校園。

學生洪明燦回憶：

王老師教學相當認真，他擅長用啟發教學引導我們的學習興趣。在他的課裡，他儘可能地訓練我們用圖繪、剪貼、暗房、基礎版畫、蠟染絞染等技巧來培養我們對美術的認識和喜好。

另一位學生蔡宏霖則記得有一項由王老師發起的活動，帶給他相當大的衝擊：在寒冬三更，大夥兒被叫醒，摸黑到屠宰場看殺牛。由於部分同學晚起，到場時牛已倒地不起；但仍看到剝皮、剖腹的過程。那天還附帶看了殺豬。

由於當時所見過於殘忍，使他日後絕不吃牛，也少吃豬。

蕭瓊瑞在〈馭繁入簡・人書俱老〉一文中，提到了令學生津津樂道的「水晶之夜」：

王家誠的美術史與美術創作，趙雲的兒童文學與心理學，為封閉保守的師範學生開啟了一扇通往知識與智慧的門窗，學校的藝文風氣，因而大為蓬勃，有人投入文藝的創作、有人嘗試兒童文學、有人立志成為畫家。這些文藝青年，每年在畢業前的最後一個禮拜，在校園裡佈置了浪漫、優美的會場，在夜暮低垂之際，準備了點心、雞尾酒，打著柔美的燈光、放著輕柔的音樂，彼此祝福，互道珍重，也等待著他們心靈啟蒙的老師——王老師與趙老師的來臨。這個取名為「水晶之夜」的傳統，成為臺南師專的一項傳奇與記憶。

民國五十四年九月，王家誠在臺北國立臺灣藝術教育館舉辦了第一次個展。作家寒爵為這次展覽寫了一篇短評：

王家誠的畫，有其雄渾的氣勢，可以看得出他個人在人生途徑上艱苦奮鬥的痕跡來。尤其他在畫面上滲透出對於時代的悲憫，更具有感染力。

民國五十七年，他在臺北國軍文藝中心舉辦了第二次個展。趙雲在〈從

[右頁圖]

王家誠　水仙　2001
水彩、紙　57×13cm

殘缺中求完整〉一文中比較了他水彩和油畫風格的不同：

如果他的油畫是代表著他對生命的掙扎與奮鬥，那麼他在水彩方面所表現的則是對人生的領悟與豁然；如果油畫是一首嚴謹的交響樂，那麼水彩則是一首小詩，淡淡的，卻意味深長。

在趙雲率先出版了短篇小說《沈下去的月亮》後，由於得不到出版商的青睞，民國五十八年王家誠自費出版了散文小說集《在那風沙的嶺上》。

就如趙雲在序中所說的：「澀得像橄欖，有些人還未經咀嚼，就急急地把它吐了出來。」由於內容過於晦澀，這本書並未獲得廣大的回響。

民國六十年，他要為中國古代藝術家立傳的努力終於開花結果，出版了包括米芾、沈周、唐寅等十個短篇的《中國文人畫家傳》，並廣受好評。同年，應省政府教育廳兒童讀物編輯小組之邀，寫作了兒童文學《喜歡繪畫的皇帝》；之後並陸續出版多本兒童文學。

民國六十七年，他出版了第一本長篇畫家傳記《鄭板橋傳》。較諸短篇的畫家傳，長篇的傳記更適合實現他長期以來希望寫「小說體傳記」的夢想。

民國六十八年，他和趙雲共同出版了一本自傳色彩濃厚的《男孩、女孩和花》，引起了廣泛的注意。有人稱他們為現代版的沈三白和芸娘，但他們可不這麼認為。

在序中，趙雲說：「作為我們那一代的中國人是何其不幸！我們的童年，在兵荒馬亂中倉皇地消逝。戰爭、飢餓、死亡的陰影是一個甩不掉的夢魘……然而，我們又何其幸運，從顛沛流離中，我們學會了體會人生，學會從苦難中發掘一點點樂趣，從冷酷的現實中釀造一點浪漫。」

民國七十二年，在友人宋龍飛的介紹下，王家誠開始在《故宮文物月刊》上連載長篇畫家傳記《吳昌碩傳》；其後又陸續連載了《明四家傳》、《徐渭傳》、《溥心畬傳》以及《張大千傳》等

多篇畫家傳記。

民國七十四年春天，他為了修剪院子裡的七弦竹，不小心拉傷肌腱，引發了「五十肩」。雖然不是什麼大病，卻把他折騰得寢食難安，體重掉了近十公斤。由於右臂疼痛，他試著以左手作畫，作品銳減。所幸約兩年後痊癒。

民國七十六年春天，他和趙雲在他們來臺後首次出國旅遊，參加中國美術教育學會的旅遊寫生團到韓國。

他們遊覽了濟州島、慶州等地。而最令他們印象深刻的莫過於雪嶽山。刺骨的寒風、皚皚白雪、樸實的北國農村色彩，對王家誠而言，很有幾分家鄉的味道。

在零度以下的低溫作畫，一筆畫在紙上，馬上結成薄冰。回到有暖氣的旅館後，冰溶化了，畫面上留下許多細碎的冰花痕跡；他稱之為「冰彩」。

回國後，他又畫了油畫的雪嶽山。而韓國行也成為他們國外旅遊的開端。

同年七月，臺南師專改制為師範學院。

民國七十七年三月，王家誠應臺北國立歷史博物館之邀，在國家畫廊舉辦「王家誠水彩畫展」。七月，全家到歐洲多國旅遊，參觀羅浮宮、大英博物館等，飽覽藝術名作；並在丹麥（哥本哈根）市立美術館意外看到羅丹特展。對他們而言，旅遊不僅是玩樂，也能增廣見聞，並激發創作靈感。

民國七十八年，次女到奧地利留學。他們則和長女到夏威夷、美西、大峽谷，日本東京、大阪等地旅遊。途中王家誠一度身體不適。

民國七十九年，在離開大陸四十二年後，他首度和趙雲踏上故土，遍遊大江南北，並登臨長城，心情激動，恍如隔世。

隔年，兩人再遊長江三峽、黃山等名山勝景。

民國八十一年，由於身體不適，到醫院檢查才知已罹患糖尿病多年。同年受臺灣省立美術館之託，研究馬白水繪畫藝術。七月和趙雲到美國紐約訪問馬氏伉儷，並參觀紐約市現代美術館。此行還順道到田納西探望王家誠四弟，並到美、加邊界觀賞尼加拉瀑布。九月兩人到奧地利探視次女，並重遊歐洲。參觀巴黎龐畢度中心，適逢三十年珍藏特展，收穫良多。

民國八十二年，《馬白水繪畫藝術之研究》出版。同年和趙雲三度到大陸旅遊，遊覽承德、曲阜孔廟等地；並在北京停留一週，以慰鄉愁。

民國八十三年，糖尿病併發視網膜出血。所幸經雷射治療，病情得以控制。四月和趙雲到日本小東北旅遊，在鶴城看櫻花祭。八月和趙雲、長女到奧地利，由次女陪同在當地旅遊，並到匈牙利首都布達佩斯。

▌人生的斷層掃描

民國八十四年六月，王家誠應邀在臺中臺灣省立美術館舉辦「王家誠繪畫回顧展」，並出版同名畫冊。不過，這次展出並不順利。趙雲在〈七十歲，雲淡風輕〉一文中回憶：

王家誠　凌霄花　2001
水彩、紙　58×39cm

八十四年的回顧展是他對六十三歲以前作品的大檢視。炎熱夏日，心情激動地，從白蟻蛀蝕中搶救出一些早期的水彩畫。塵封多年的油畫，在細心的擦拭下又散發出當年的光澤。為了畫展的聯絡和畫冊的編印，風塵僕僕於臺南和臺中之間。身體的勞累加上情緒起伏，導致糖尿病惡化。畫展風光的開幕，但幾天後，他就住進了醫院。一個多月的展期，直到閉幕，他竟無法再到會場「回顧」一眼。

這段日子我們陷進一個噩夢。他的左足感染了蜂窩性組織炎，從足趾到腳踝，紅腫得有如象腿，差點遭到截肢。然後就是糖尿病併發症：白內障和視網膜出血，雖然一直治療，視力仍無可避免地一點點衰退。我們扶持著，終於走過了這段人生的黑暗期。

危機雖然解除了，卻讓他們飽受驚嚇；並對老年生活感到悲觀。趙雲

在〈人生的斷層掃描〉中寫著：

我們於是體驗到死亡並不一定壯烈，更難得瀟灑。死亡的很多形式中，最不堪的是老病交纏，生命一點點地枯萎，慢慢地凋零。

年輕時看到飄著銀髮的老者，自有一種智慧與尊嚴，遂直覺地認為老並不可怕。不知不覺中自己也兩鬢飛霜，對於智慧和人生經驗仍然充滿自信，希望尊嚴地走向旅程的終點。

而「老病纏身」是一個警訊，對我所憧憬的尊嚴晚景，形成了揮之不去的噩夢。實際上衰老的本身就是病，侵蝕著肉體和心智，在無助和絕望中，漸漸油盡燈枯。

不過，愛流浪的他們，在王家誠病後依然揹著行囊四處旅行。民國八十五年八月，在長女的陪同下，到桂林、北京、上海、杭州等地旅遊，並訪西泠印社。同年十一月，在省立臺南社教館舉辦「王家誠個展」；作品包括新作長江系列。

民國八十六年，王家誠自臺南師範學院退休。同年五月，出版散文集《守著火的夜》。八月底到承德、北京參加學術研討會，發表論文。全家同行，遊覽承德、北京勝景。

民國八十七年，出版《郭柏川的生平與藝術》及《吳昌碩傳》。十一月，和趙雲及長女到澳洲旅遊。

民國八十八年，出版《明四家傳》。十一月，和趙雲、長女到紐西蘭旅遊。

民國八十九年八月，和趙雲、長女到奧地利探視次女，並在當地旅遊。

民國九十年九月，全家到嚮往已久的希臘旅遊。

民國九十一年四月，在臺南市立藝術中心舉辦「王家誠七十回顧展」，並出版同名畫冊。在〈七十歲，雲淡風輕〉一文中，趙雲表示，他們把這次回顧展定位為：

（一）整個創作生命的自然流程。

（二）柳暗花明的心境：以豁達的人生觀，面對糖尿病對健康的侵蝕。誠如王家誠常說的「殘缺的完整」：每一個殘缺都是另一個新的完整。

同年，《趙之謙傳》、《溥心畬傳》相繼出版。九月，全家到德國旅

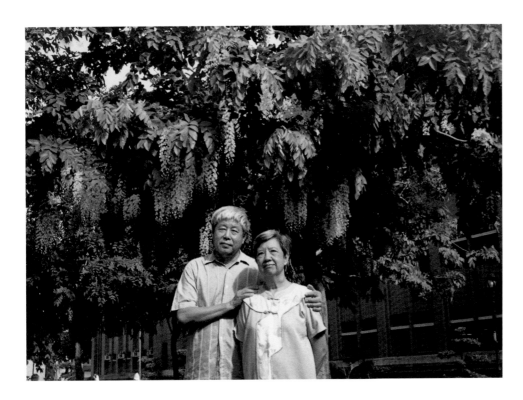

民國87年7月27日，王家誠、趙雲合影於臺南師範學院阿勃勒盛開時

遊。

　　民國九十二年九月，全家到奧地利、匈牙利、捷克旅遊。同年十一月，王家誠以《溥心畬傳》獲中山文藝獎。

　　民國九十三年九月，全家到法國旅遊，並參觀奧賽美術館。

等待的長廊

　　民國九十四年六月，趙雲因鬱血性心臟病到郭綜合醫院進行心導管手術。住院期間正逢端午佳節；她在〈寂寞野花開戰場〉中寫著：

　　意料之外的卻是近日我的心臟病惡化，要接受一次心導管手術。由於對醫師的信心，手術前夕，我心中倒是十分坦然。病房的窗外升起一簇簇慶典的焰火，金碧輝煌，繽紛璀璨地燃起又熄滅。

　　一個多小時的手術順利完成，我意識清楚地看到他和茁兒神情喜悅地走過來。我微笑著說：「我仍然活生生的。」

　　我知道我們內心都在想：「真好！暫時我們是不會分離了。」

　　九月，在醫師的許可下，全家到日本旅遊。十一月兩人參加國立臺灣文學館舉辦的「週末文學對談」；趙雲顯得神情疲憊。她先跟大家道歉，說：「由於我不久之前才動過一次心臟手術，現在無論是講話或是走路比較

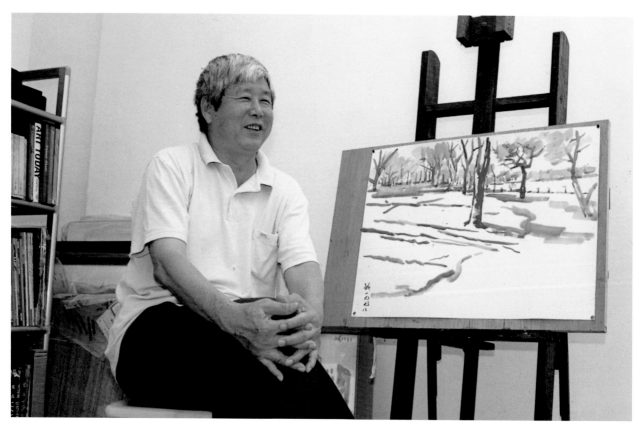

王家誠笑看人生

急還是會喘，所以我想今天我少講一點，讓王家誠多講一點。」可見當時身體並未完全恢復。

民國九十五年，王家誠繼《溥心畬傳》後，又出版了張大千傳——《畫壇奇才張大千》。同時，他也正和歷史博物館洽談開畫展和出畫冊事宜。五月初，趙雲忽因出血性中風，緊急送到成大醫院動腦部手術；之後又轉往郭綜合醫院繼續治療。

趙雲住院期間，王家誠情緒極不穩定。百忙中，他抽空整理兩人文稿，準備出書。趙雲病情不穩時，他甚至有了「不願獨活」的念頭。另外，他也請成大中文系教授陳昌明幫他聯絡慈濟，打算要捐大體。

八月，趙雲終於出院了。由於左側偏癱嚴重，他們搬離住了近四十年的南師宿舍，並請外勞幫忙照顧。所幸趙雲精神逐漸恢復，不但開始寫札記，還寫了一篇短文悼念老友胡品清。

王家誠也想寫。他首先要寫的是趙雲動手術時，他在手術室外的焦急心情。趙雲建議文章可以取名〈等待的長廊〉；但終究沒有完成。

十二月，兩人合著的散文集《一體兩面》出版。

民國九十六年四月，在國立成功大學舉辦「王家誠教授繪畫創意數位展」；那是一場把他作品數位化的實驗性展覽。同年，單元故事《張大千傳

奇——五百年來第一人》出版。

　　民國九十七年一月，同樣在成大舉辦「雲
淡風輕——王家誠教授繪畫邀請展」；同時展
出王家誠、趙雲歷年著作。趙雲出席了開幕茶
會，那是她病後首次公開露面。

王家誠攝於畫作前

▎無語良師

　　趙雲病後，雖有各方送暖。王家誠妹妹王修雁時常南下探望，並協助處
理財務。蕭瓊瑞妻子陳雪美更是「隨傳隨到」。生活上也有外勞幫忙打理。
但他終不敵巨大的身心壓力，在民國九十七年九月住進了醫院。從此生活不
能自理，又請了一位外勞負責照料。

　　一個月後，趙雲二度中風。由於此次中風對呼吸功能造成重大傷害，隔
年二月，在短短返家休養數月後，又重回醫院；並於民國九十八年底住進郭
綜合醫院慢性呼吸照護病房長期療養。

　　不能與妻子長相廝守，固然令王家誠相當悲痛。但不用終日見到趙雲因
病受苦的模樣，也多少減輕了一些心理負擔。這讓他重新燃起撰寫《揚州八
怪傳》的希望。不料日夜操勞的結果，使他於民國九十九年九月因尿毒指數
過高住進了加護病房，並發病危通知。從此一週三次洗腎。

　　洗腎後免疫力下降，容易感染，且來勢洶洶。民國一百年十月因右腳大
趾蜂窩性組織炎、骨髓炎併發敗血症住進醫院，並發病危通知。知道父親面
臨截肢的命運，長女詢問在手術室從事護理工作的友人，得到的答案是：

　　「醫生說切到那裡就切到那裡，不要討價還價！」

　　她不敢告訴父親，但內心的煎熬可想而知。所幸最後是由整型外科而非
骨科截去壞死的腳趾，順利出院。

　　民國一〇一年二月五日（農曆一月十四日），王家誠在臺南大億麗緻的
自助餐廳慶祝八十歲生日。來賓有親友、同學、同事、學生等二十餘人，次
女亦特別返臺為父親祝壽。他坐著輪椅出席，接受大家的祝福，也一同品嚐

了美酒佳餚。他送給自己的生日禮物是自費動了兩眼的白內障手術，希望能改善視力，恢復寫作。可惜效果有限，而他的精神體力也大不如前了。同年三月，《徐文長傳》出版。

六月中，他因肺炎住進郭綜合醫院加護病房。其間一度好轉，轉入普通病房。之後病情急轉直下，到加護病房插管治療後仍不見起色。七月二十六日凌晨因敗血性休克病逝，享年八十。遺體連夜送往花蓮慈濟大學冰存。

同年十二月，由師大藝術系同學廖修平、梁秀中發起，在師大藝廊為其舉辦紀念展。

民國一○二年三月，大體啟用，讓王家誠成為醫學系學生的「無語良師」（慈濟用語）。在莊嚴的佛教儀式中，他走完了人生的最後一程。骨灰由家屬攜至臺北市富德公墓，植葬於「綺香園」土肉桂樹下。

趙雲眼中「高大而孤獨的巨人」

同年五月，臺灣文學館舉辦為期四個月的「男孩、女孩和花──趙雲、王家誠捐贈展」，展出兩人手稿、著作、收藏品及王家誠畫作。

民國一○三年九月，趙雲過世。隔年四月，與王家誠同葬於「綺香園」。

▌從印象派到文人畫

在〈繪畫生涯的回顧與前瞻〉中，王家誠論及了水彩和油畫間的差異：

水彩和油畫之間表現上的差異，媒材的性質與表現性是主要原因之一。例如塞尚的油畫冷靜沉穩，他的水彩畫則透明、輕靈。此外，我覺得油畫雄渾深厚，表現出我性格中很「北方」的一面；水彩明淨淡雅，則可表現我性格中嚮往淡泊寧靜的一面。

說到他水彩和油畫間的差異，我們也可以這樣講：他的油畫比較「西方」，而水彩有時則比較「中國」。

　　不過，受到印象派色彩理論的影響，他的水彩很少用黑；另一方面，卻對「留白」情有獨鍾。

　　在〈白，無限的可能性〉中，他從哲學、色彩學、文學等角度，探討「白」在畫面上所表現的性質與作用：

　　（一）以留白表現畫中的物體，或物體中亮的一面。

　　（二）作為背景的空白。

　　（三）空白的點與線的構成。

　　（四）白色所產生的境界與情懷：大片留白的畫面，給人一種淡泊、恬靜的感覺，可使人自由地遐想。也會產生悠然的境界，或茫然與孤獨的情懷。

　　身為作家，又長期為中國文人畫家立傳。我們要問：王家誠自己本身的畫可以算是「文人畫」嗎？

　　在〈七十歲，雲淡風輕〉一文中，趙雲是這麼認為的：

　　對他而言，畫水彩有如流水行雲，寥寥數筆，淡雅的色彩，背景是無限延展的白……他這種風格並不是刻意的回歸傳統，或受文人畫寫意的影響。只因他在本質上就是中國的，創作時自然地流露他所嚮往、追尋的意境。

　　油畫的奔放和強烈，表達的是生命存在現實的一面；相對地，水彩畫的恬淡，則是抒發心靈中的閒情逸致。

　　而什麼是「文人畫」呢？在《文人畫家的藝術與傳奇》（即《中國文人畫家傳》的增訂版）一書的自序〈追求精神完美的文人畫家〉中，王家誠以為：「人們心目中的文人畫家，除了具有一般畫家的素養外；在作品上，更具備一種特殊的氣質，或許就是所謂『書卷氣』。」「文人畫並非單指某一畫派，或某一種特定的畫風。主要的是畫家藉著畫筆揮灑，以抒胸中逸氣，表達心靈的境界。」

　　依此，我們亦可把王家誠的畫歸類為文人畫。在他的畫中，包含了他桀驁不馴的性格，喜愛藝術的初衷，艱辛的成長歷程，對愛情的執迷以及努力不懈的精神！

3.

王家誠作品賞析

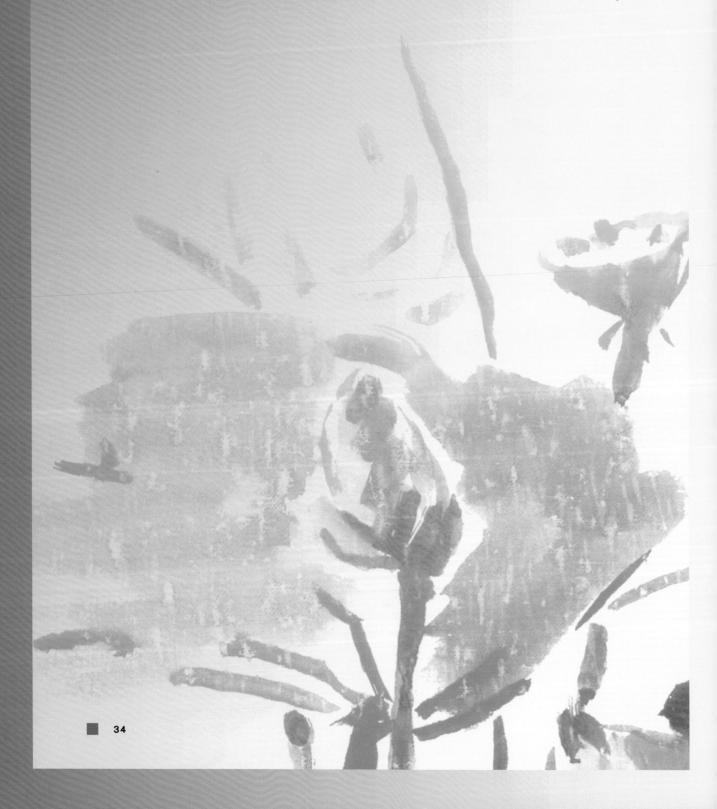

王家誠　紅色煙雨

1958　水彩、紙　40×55cm

　　有一回上水彩課，天空飄著細雨。王家誠翻撿盒子裡那些乾癟的顏料，發現只有紅色還能擠出一點。他索性把顏料調上大量的水，用渲染法把濃的、淡的……不同層次的紅，揮灑成一幅煙雨朦朧的畫面，幾許雨絲灑落畫上，更顯渾然天成。他退後幾步欣賞，心中正感得意；不料老師過來一看，認為他故意標新立異，還把他罵了一頓。不可否認，他是喜歡標新立異，但學生時期經常窮到沒錢買顏料，也是事實。

　　身兼水彩畫家及書法家的蘇繼光和王家誠年輕時就認識，兩人相知甚深。他認為，王家誠大學時期的畫已「深受國畫的影響」，並常「表現出一種空靈的感覺」。這些話從這幅〈紅色煙雨〉即可得到印證。此外，雖然他的畫一向不炫技。但從這幅畫中可以看出，大學時期的他，對於水彩的技法已有相當好的掌握。

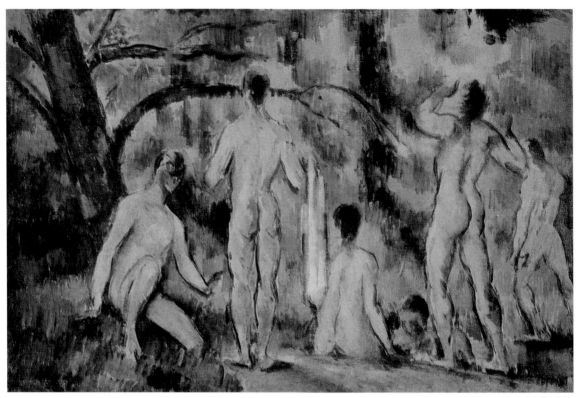

塞尚　入浴者　1885　油彩、畫布　91×172cm　俄羅斯普希金美術館藏

王家誠　生命之樹（右頁圖）

1968　油彩、畫布　181×87cm

───────────────────────────────

　　「荓蒼的原野，躍動著燦爛的陽光；人體如樹般挺立，穩穩地植根在大地上，伸向穹蒼的手是舒展的枝幹，人和自然融為一體，洋溢著盎盎的生機。」趙雲是這樣形容〈生命之樹〉的。

　　這幅畫以黃、藍兩色為主，用黑線條描繪出趙雲勻稱的背景。她的身體狀況其實一直不好，但畫中的她卻充滿了生命力，宛如大地之母。蘇繼光認為，〈生命之樹〉、〈六龜山林〉、〈聽！自然的訊息〉和〈坐看雲起時〉都可視為王家誠油畫中的上選。

　　〈生命之樹〉和〈六龜山林〉屬於同一時期的作品。〈六龜山林〉讓人想到塞尚的〈柏楊木〉；而〈生命之樹〉則讓人想起塞尚的〈入浴者〉。或許在風格轉變的階段，大師的作品格外具有啟發性。

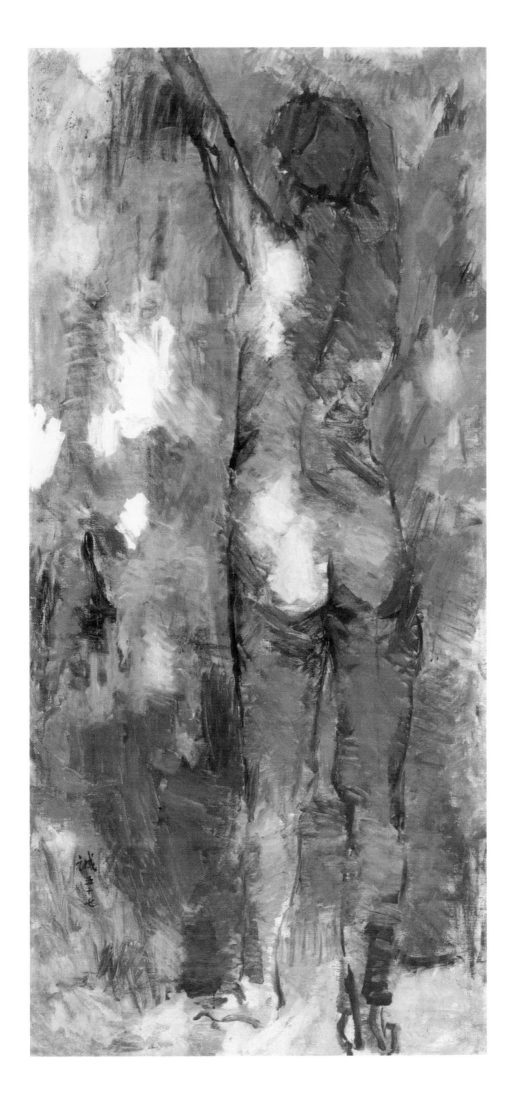

王家誠　翔（上圖為局部）

1968　油彩、畫布　91×67cm

　　雖然在教學時，王家誠往往會示範點描、立體、拼貼等不同畫派的技法。但他個人則偏愛抽象畫。在〈現代與繪畫〉一文中，他說：「如果說，擺脫宗教與政治等實用目的的束縛，是繪畫的第一次獨立革命，那麼抽象的表現方法就是擺脫自然形象束縛的另一次自由革命。其目的在求排除情感的表現中，許多不必要的枝節，使得更加充分的表現。對於欣賞者來說，也可以離開那些容易使人想到它代表著某種『寓意』和『說明』意味的『形體』的迷惑，使得直接觸及繪畫的本質。」

　　這幅〈翔〉由黑線條和醒目的紅、黃、藍三色所構成，以粗獷的筆法表現出一種雄渾的氣勢。他雖然不是雕塑家，卻對羅丹情有獨鍾。蘇繼光在論及王家誠的油畫時，說他有「塞尚的手，羅丹的眼」；從這幅畫中可見一斑。

　　在〈繪畫生涯的回顧與前瞻〉中，他說：「〈翔〉和〈生命之樹〉，代表這時期抽象畫與具象畫的風格，也象徵著心靈上某些陰霾，已逐漸煙消雲散。」

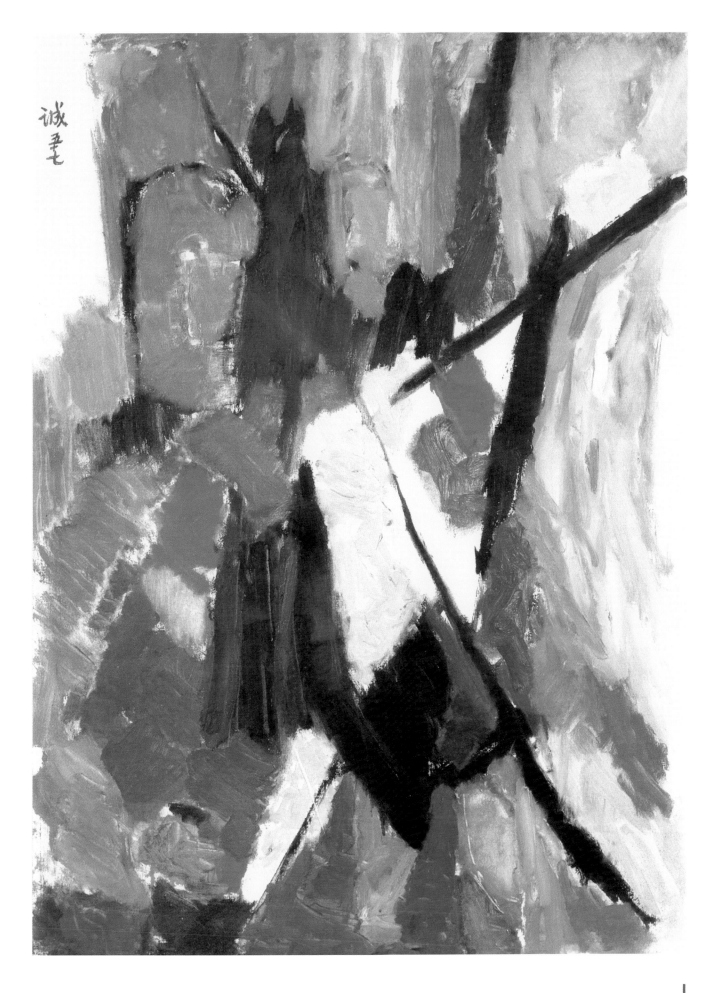

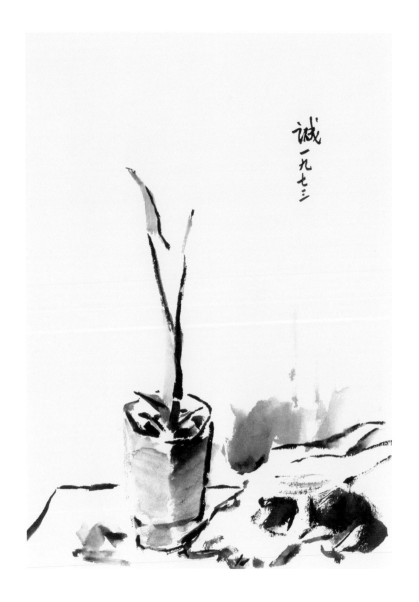

王家誠　生與死

1973　水彩、紙　55×40cm

　　種慈姑和趙雲的童年回憶有關。小時候，當二祖母把兩三個慈姑的球莖放到精緻的陶器裡再注滿清水時，她就開始期盼了：「短短的幾天，球莖的尖蒂上萌生了綠意，嫩芽迫不及待地探首而出。然後，線條優美如同燕尾的綠葉，片片舒展開，白底藍花的陶皿上，成群輕靈的綠燕，在微風中搖曳、飛翔。」（〈鏡花水月〉）

　　來臺後，她試著種慈姑，王家誠則畫慈姑。慈姑會開花，但他們始終沒看過。

　　羊頭骨是王家誠自己剝製的。在〈白骨和鮮花〉中，趙雲寫：

　　森森的白骨，瞪著空茫如洞穴的眼；一旁的鮮花開得燦爛。很鮮明的意象：死亡和生機。他一再重複這類的畫材，是對生命的質疑，還是感慨生命的無常？

　　鮮花在枯骨的一旁萌發生機，可以象徵生生不息。但從另一角度來看，儘管繁花競艷，終必凋零，一切將與萬有同枯。生與死之間，本是一種輪迴。

　　把慈姑和白骨近距離的擺在一起，就像「生」與「死」的對決。桌上的一抹紅對比出嫩葉的綠。羊頭骨留白處理，眼窩及旁邊的深藍襯托出骨頭的白；後方的淡藍則拉出兩根羊角的空間距離。

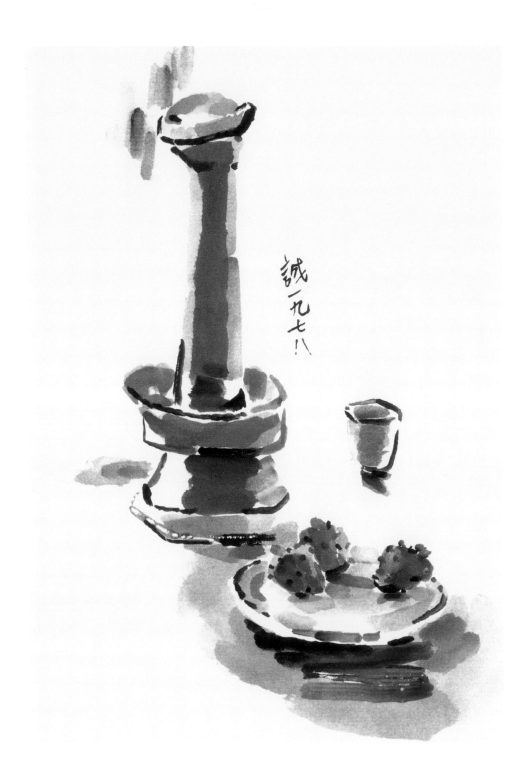

王家誠　禪

1978　水彩、紙　55×40cm

　　油燈是國畫會採用的題材，像齊白石就畫過逗趣的〈燈鼠圖〉。

　　王家誠愛畫油燈也喜歡買，但有時會買到假的。一段時間後，燈上的漆（而非釉）就開始龜裂了。

　　這幅〈禪〉由分別放置在前、中、後方的碟子、油燈和杯形成一種樸拙的趣味。碟子裡令人垂涎的草莓以寒暖對比讓畫面鮮活起來，而圖中央的簽名則讓觀賞者的視線更集中。

吳昌碩　荷香圖

王家誠　雨荷〔右頁圖〕

1980　水彩、紙　55×40cm

　　荷是夏天的花。荷葉或卷曲或舒展或殘破，荷花或含苞或盛開或凋零，蓮蓬或稚嫩或飽滿或乾枯。自古以來，荷的千姿百態都教人著迷，而它的榮枯也令人感歎。

　　王家誠畫了一系列的荷花。這幅在細雨中完成的〈雨荷〉有欲開的花、含苞的花，翠綠的葉、枯黃的葉和一個半大不小的蓮蓬。微微傾斜的姿態好像在隨風搖曳。一抹深藍突顯出前方粉紅的花朵，而下方的簽名則有穩定畫面的效果。

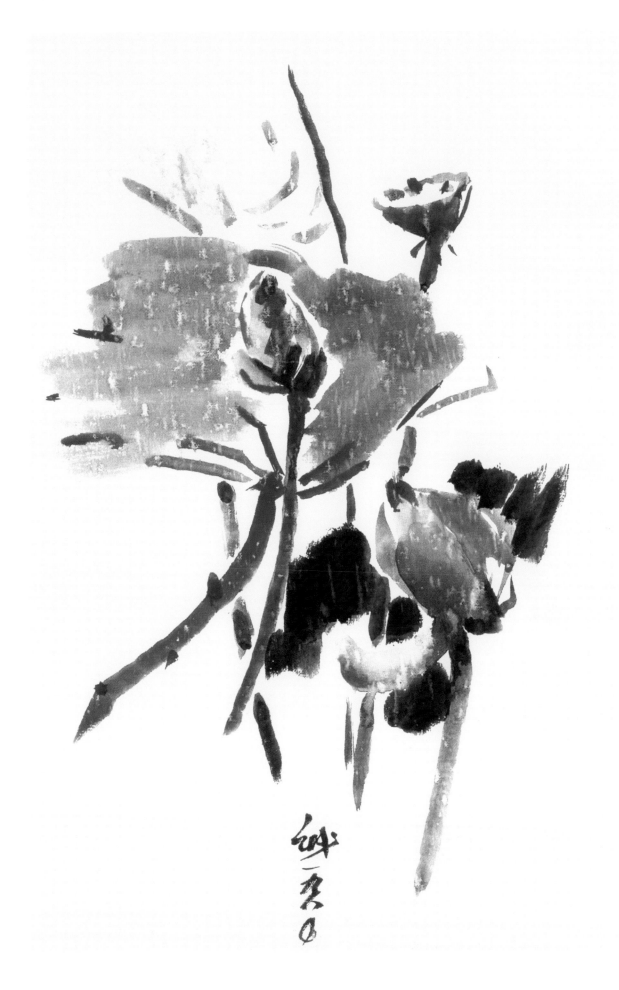

王家誠　天堂鳥（右頁圖為局部）

1982　水彩、紙　40×55cm

　　另一幅在雨中完成的是〈天堂鳥〉。一般看到的天堂鳥多半是切花，而這幾支則是「活生生的」。在雨中，展開的花瓣（像鳥頭及鳥喙的是花萼，像冠羽的才是花瓣）顯得格外有精神，大大的葉片像振翅欲飛的鳥兒。右上方的簽名適時填補了畫面的空虛。

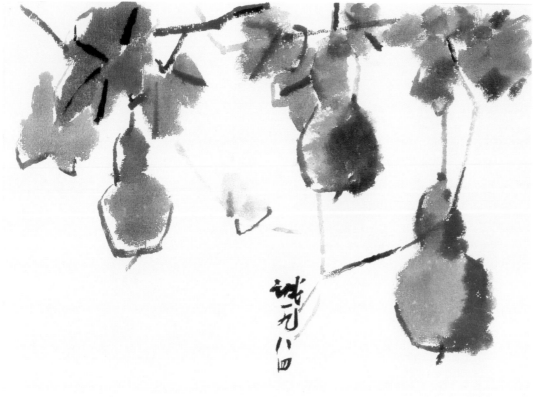

吳昌碩　葫蘆圖

王家誠　葫蘆

1984　水彩、紙　40×55cm

　　趙雲在〈色彩之詩〉中寫：「爲著籌備在國立歷史博物館的個展，我們檢視了近十年來的水彩作品，發現在風格和題材方面，不知不覺間也有若干的轉變。例如，畫面上適當地加上鉛筆線條，呈現出一種特殊的效果；瓜棚下懸垂著嫩綠的絲瓜或葫蘆、牆角上幾朵淡紫的牽牛花，洋溢著田園的風味；一盞熒然的枯燈，陪襯著佛手（柑）或羊頭骨，饒有禪意。如果說作品是作者心靈的反映，或許意味著在人生歷程上，王家誠又嘗試著另一番的探索。」

　　葫蘆是國畫喜愛的題材。王家誠愛畫葫蘆，也喜歡蒐集葫蘆。畫面中，布滿葉片和藤蔓的棚架上，垂掛著高低不等的三個葫蘆。畫面下方顯著的簽名不僅平衡了上方的擁擠，也收到畫龍點睛的效果。在他的水彩畫中，簽名具有舉足輕重的地位。它是畫的一部分，無論位置、大小、形式、色彩，都和整個畫面息息相關，甚至影響到畫的成敗。

王家誠　蒼蒼竹溪寺

1986　油彩、畫布　96×145cm

　　竹溪寺位於體育公園旁。在〈蒼蒼竹溪寺〉中,趙雲回憶:「那年夏天,我們帶著兩個稚齡的女兒,從臺北流浪到遙遠的臺南……那時體育公園還是一片雜草叢生的荒野,傍晚時分,我們常帶孩子去放風箏,然後沿著小溪,到竹溪寺聽簷鈴。竹海、古寺,在夕陽的餘暉中散發出蒼茫的韻味,使人聯想到『蒼蒼竹林寺,杳杳鐘聲曉』的詩境。」

　　隨著古城發展的軌跡,體育場成了體育公園。春天來臨時,溪旁洋紫荊滿樹粉紫色的花朵頗有杏花煙雨江南的味道。而竹溪寺也改建成巍峨的廟宇。

　　這幅〈蒼蒼竹溪寺〉畫的是改建後的竹溪寺。畫面前方可以看到溪邊的洋紫荊,中間是白牆綠瓦的竹溪寺。後方天空的藍和前景的黃成對比;藍天白雲與雄偉的寺院相輝映,更顯氣勢磅礴!

王家誠　玫瑰花開（上圖為局部）

1987　油彩、畫布　65×50cm

說到讓靜物展現動態的美感，通常大家會想到梵谷的〈向日葵〉。

王家誠對梵谷非常景仰，在梵谷百年祭時，他畫了一幅向日葵，金黃色洋溢著生命力的花朵，他寫上：「向梵谷致敬。」

這幅〈玫瑰花開〉畫的是一束盛開的玫瑰，以不同方向的筆觸呈現出一種動態的美感。花朵有紅、黃、白、粉紅等各色。桌上的水果讓構圖更有變化，色彩則和花朵相呼應。花瓶、背景的藍、白兩色和靜物、桌面呈寒、暖對比，並讓畫面有一種透明感；背景上方的黃拉出後方黃色花朵的空間距離，並和桌面相呼應。右下角簽名的顏色和枝葉及桌上陰影的藍相呼應，有平衡畫面的作用。

打從兩人談戀愛時，王家誠就喜歡送花給趙雲。在〈永遠的白玫瑰〉中，趙雲寫：「我一向不願意看到瓶中之花，憂傷地憔悴而凋謝，所以他在花開得最美的一刻，把『她們』畫下來。他認為花不論開在枝頭或瓶中，遲早都會凋謝；只有藝術能留住花魂，永遠保有綻放時的美麗色相。」雖然兩人的看法不太一樣，但幾十年來，他們仍然耽迷於送花、畫花的浪漫遊戲。

王家誠　牽牛花

1988　水彩、紙　40×55cm

　　臺南有許多美麗的花：火紅的鳳凰花、紫紅的羊蹄甲、金黃的風鈴花和燦爛的阿勃勒⋯⋯，但王家誠卻往往為牆邊的一枝石榴或幾朵小花駐足。

　　這叢從牆上探頭而出的牽牛花，前方受光的部分留白處理，躲在陰影裡的則搭上淺淺的紫。牆是一條細細的鉛筆線，有「意到筆不到」的作用。畫面上方一叢綠葉和牽牛花的葉子相呼應，並讓畫面更完整。前方細緻的簽名像卷曲的藤蔓，能讓被黑色線條引導到畫面左邊的視線重新回到中間。整幅畫呈現出一種小巧的格局，表現出牽牛花不引人注意卻惹人憐愛的模樣。

王家誠　風景的變奏

1990　水彩、紙　40×55cm

　　同樣是抽象畫，同樣是紅、黃、藍三色加上黑線條。較諸〈翔〉的粗獷雄渾，這幅〈風景的變奏〉顯得通透明亮。也可見到王家誠水彩和油畫風格的差異。

　　在〈現代與繪畫〉中，他說：人們往往認為抽象畫無從欣賞。其實，「既不是無從欣賞，也不完全是欣賞能力不夠。而是觀眾們常在畫中找尋習見的『物體』，或是有文學寓意的成見。只要觀念改變，就會發現一幅『真正的抽象作品』那種生動感人的力量，原已躍然畫上。」話雖如此，但當我們欣賞一幅抽象畫時，又何妨任想像力馳騁。

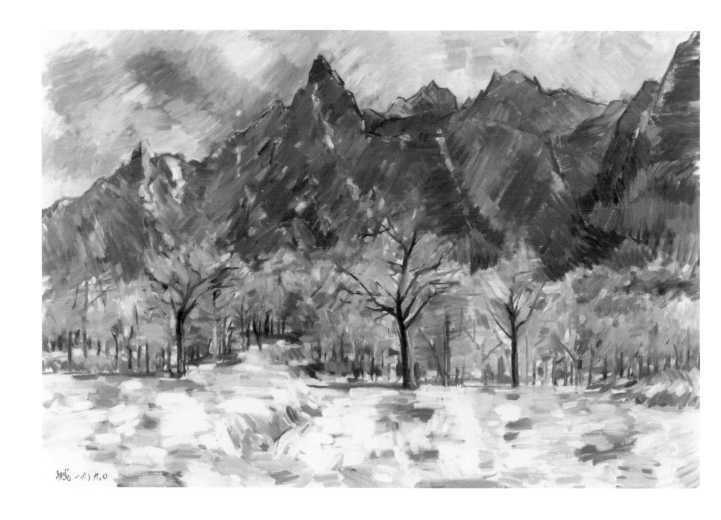

王家誠　雪嶽山

1990　油彩、畫布　96×146cm

　　自從一九八七年到韓國寫生後，為了滿足心靈對流浪的渴望，王家誠和趙雲幾乎每年都會出國。旅行時，王家誠總會背著沉重的攝影器材。當別人在欣賞風景時，他卻忙著拍幻燈。有時不知不覺走到懸崖邊，讓家人為他捏把冷汗。回國後，在工作室裡打上幻燈，再憑著旅遊時的印象，畫出一幅幅美景。而趙雲則忙著寫札記、蒐集資料；然後用優美的文筆和豐富的想像力寫成一篇篇動人的文章。就這樣，旅途的艱辛一筆筆的化成了美好的回憶。

　　在〈新羅古都〉中，趙雲是這樣形容雪嶽山的：

　　雪嶽山是一幅以斧劈皴畫成的國畫。

　　以前曾經在合歡山，看過一片銀色的世界，樹上灑著霜花，松枝上結滿了晶瑩剔透的冰，宛似神話裡的瓊枝玉葉；這美麗的夢之國度，深深地隱藏在群山之間，經過一番旅途的顛簸跋涉，才欣喜地發現已身在夢中。

　　雪嶽山卻像一幅乍然展開的畫，當你措手不及時，它已經站在你的面前，那麼近，而又構圖完整。

　　這幅〈雪嶽山〉繪於一九九〇年。畫面前方是遍地的積雪，後方是高聳入雲的山峰。中間的樹叢和雪地、山峰有寒暖對比的效果。左邊淡藍的天空拉出了遠山的空間距離；右邊天空的顏色和樹叢相呼應，也突顯了前面的山峰。

王家誠　藍色的探戈

1993　水彩、紙　79×110cm

　　有些音樂家喜歡用音樂來表現繽紛的色彩，也有些畫家試圖用色彩和線條來表現音樂的律動。因此，在抽象畫派中還有所謂的「音樂表現派」。

　　這幅〈藍色的探戈〉以黃藍、紅綠兩組對比色搭配上纖巧的線條，就像一首輕快的舞曲；也表現出畫家的好心情。

王家誠　櫻花與飄鯉

1994　水彩、紙　55×79cm

　　民國八十三年四月，王家誠和趙雲到日本小東北旅遊，在鶴城看櫻花祭。是時正逢男童節，半空中飄揚著鯉魚旗（風袋）。回來後，王家誠畫了一系列的「櫻花與飄鯉」。

　　在〈櫻花與飄鯉〉中，趙雲描述：

　　那年暮春，正好趕上日本的櫻花祭。春寒料峭中，粉白的櫻花迫不及待地一叢叢、一簇簇地綻放，到處粉妝玉琢，既繁華又淒美。

　　花海中飄揚著色彩斑斕的鯉魚形風袋，金色、紅、藍或綠色，閃閃發亮，為男童節的來臨，掀起歡樂的氣氛。微風過處，飄鯉飛舞，顯得蒼白的櫻花卻飄落如雨。風止時，正在飛揚的飄鯉驟然失去了活力，奄奄一息地懸垂在高竿上。這一切讓人感到歡樂如此短暫，飄忽又帶點感傷。

　　這幅〈櫻花與飄鯉〉的主角是粉紅色的櫻花和色彩斑斕的鯉魚旗。前方地面右邊的平行線和被風吹起的鯉魚旗相呼應；旗竿下方的小紅花則和櫻花相呼應。畫面左上方的簽名讓構圖更完整。

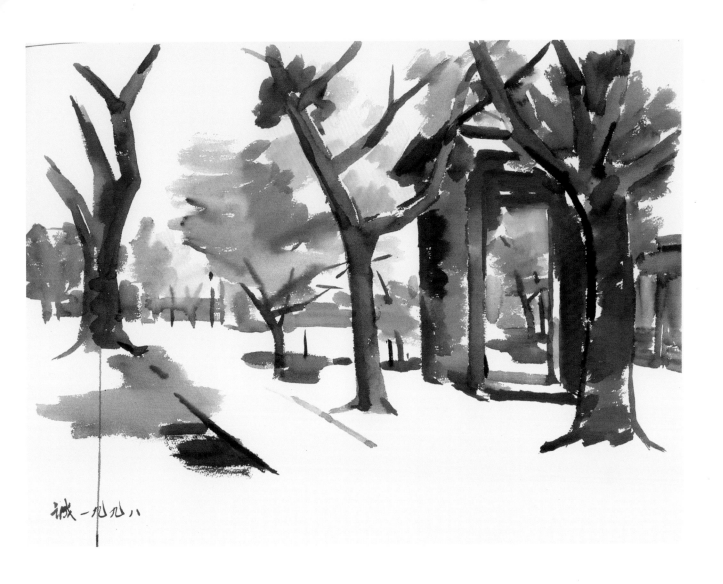

誠一九九八

王家誠　孔廟

1998　水彩、紙　58×78cm

　　位於南門路的孔廟，是許多臺南畫家喜愛的題材，也
是王家誠常帶學生寫生的地方。

　　這幅〈孔廟〉以「禮門」及周遭的老樹為題，畫出紅
牆綠樹及灑落一地的陽光。並以走道的線條、筆觸的清晰
度、色彩的濃淡及物體的比例，描繪出「全臺首學」庭院
的寬廣及大器。

　　孔廟可說是到臺南玩的人必遊的景點。每逢假日，孔
廟及對面的府中街便遊人如織。

王家誠　五妃廟　1981　水彩、紙　40×55cm

　　相對的，五妃廟就顯得寧靜許多。五妃廟和
南師很近，王家誠不但會帶學生去寫生；也是他
和趙雲散步、看松鼠的地方。

　　同樣是紅牆綠樹，〈五妃廟〉的彩度沒有
〈孔廟〉那麼高，天空也沒那麼晴朗；整幅畫古
樸中帶有一絲感傷。

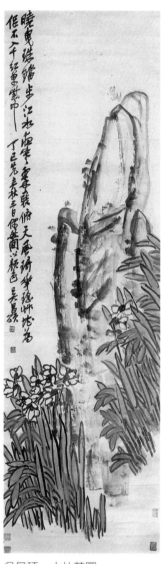

王家誠　水仙　1989　水彩、紙　58×39cm

吳昌碩　水仙花圖

王家誠　水仙的秋裝（右頁圖）

1999　水彩、紙　58×39cm

　　趙雲在〈鏡花水月〉中寫：「水仙花適合靜靜的開在溪流旁。潔淨清新的白花，點染淡黃花心，偶爾散發似有若無的幽香，以不染塵俗之姿，臨流顧影。」

　　水仙是國畫喜愛的題材。王家誠這幅〈水仙的秋裝〉就頗有幾分國畫的味道。

　　王家誠和趙雲自己種水仙，把水仙的鱗莖養在淺淺的水裡。看著它發芽、長葉、開花，是個令人期待的過程。但當水仙入畫時，待遇就和其他靜物差不多了：或「光溜溜的」畫，或連盆畫，或和其他靜物一起畫。

　　王家誠畫過很多水仙。另幅〈水仙〉構圖雖然簡單，色彩卻很豐富；色彩豐富，畫面也就豐富起來了。

誠

一
九
九
九

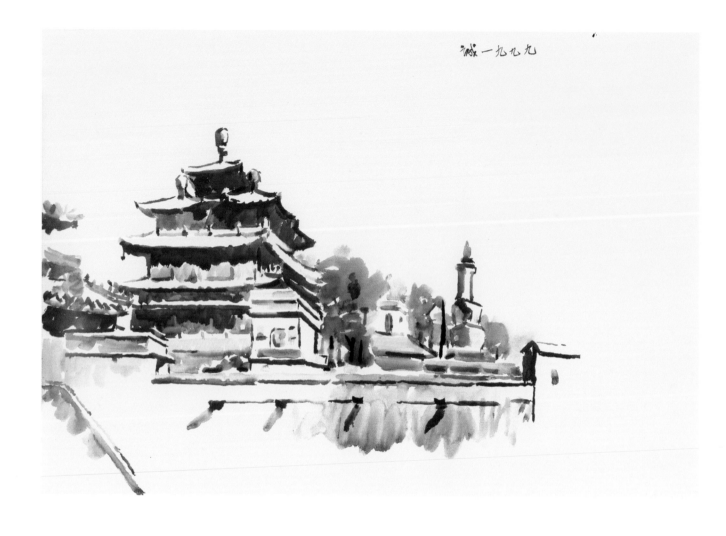

王家誠　大乘之閣

1999　水彩、紙　39×58cm

王家誠和趙雲先後到過大陸幾次，王家誠也畫過長江、黃山等名山勝景。一九九九年，他開始畫古廟系列，以承德外八廟為主。

在〈大乘之閣〉中，趙雲寫：「氣勢雄渾的大乘之閣是普寧寺的主殿。我們在殿裡張望，只看到宛似磐石的巨大蓮台。付過門票，從殿側一道雕花門，走進一個隔絕塵寰的超現實境界。幽黯朦朧的光，指引我們步上狹窄的樓梯。在轉向欄杆的一刻，我整個心靈就被震懾住了，那神秘的、淡金色的臉，無比崇高地俯視著凡塵。傳聞中，大陸最大的千手千眼木雕觀音（高22.28米），就這樣迫近的，在我眼前展現超越時空的法相。當時的感覺，絕對不是用『雕刻精美』、『法相莊嚴』這類詞句所能形容的。」

大乘閣的外形為五層樓閣，閣上為一大四小五個屋頂的組合。這幅〈大乘之閣〉以最上層屋頂的寶頂做為三角形構圖的頂點。畫面右上方遠在天邊的簽名讓人有一種「仰之彌高」的感覺。

王家誠　臺南地方法院

2001　水彩、紙　39×58cm

　　位於府前路的臺南地方法院建於日據時期；現為國定二級古蹟，也是司法博物館的預定地。

　　這幅〈臺南地方法院〉用濃蔭突顯出白色的牆和大門，加上兩棵高聳的椰子樹及後方的圓頂；顯得氣派又莊嚴。

王家誠　神殿

2002　水彩、紙　58×78cm

　　王家誠畫大陸，有著一種難以釋懷的鄉愁。他畫歐洲，則或許包含了對次女王蔓的思念。

　　民國九十年九月，在女兒的陪同下，王家誠和趙雲到嚮往已久的希臘。雖然熾熱的陽光和搭乘渡輪在諸島間「漂泊」讓年近七旬的兩人吃足苦頭，但古希臘的遺跡和迷人的愛琴海風情還是激發了他們的創作靈感。回國後，王家誠畫了希臘系列。

　　在〈神殿〉中，趙雲寫：「當我們到達二十一世紀的雅典，近午的陽光，衛城的山丘沙礫遍地，巴特農神殿一排排大理石柱子，氣勢懾人地迎向澄澈無雲的藍天。只留下高聳巨柱的神殿，已成為另一種形式的完整。人潮在石柱中穿梭，守護神雅典娜，已失落在時間之流中。」

　　這幅〈神殿〉以藍色為主：藍色的晴空、藍色的陰影。幾抹黃讓艷陽下的石柱更顯耀眼，幾許點染的綠讓畫面色彩更豐富；而右下角的簽名則有平衡畫面的作用。

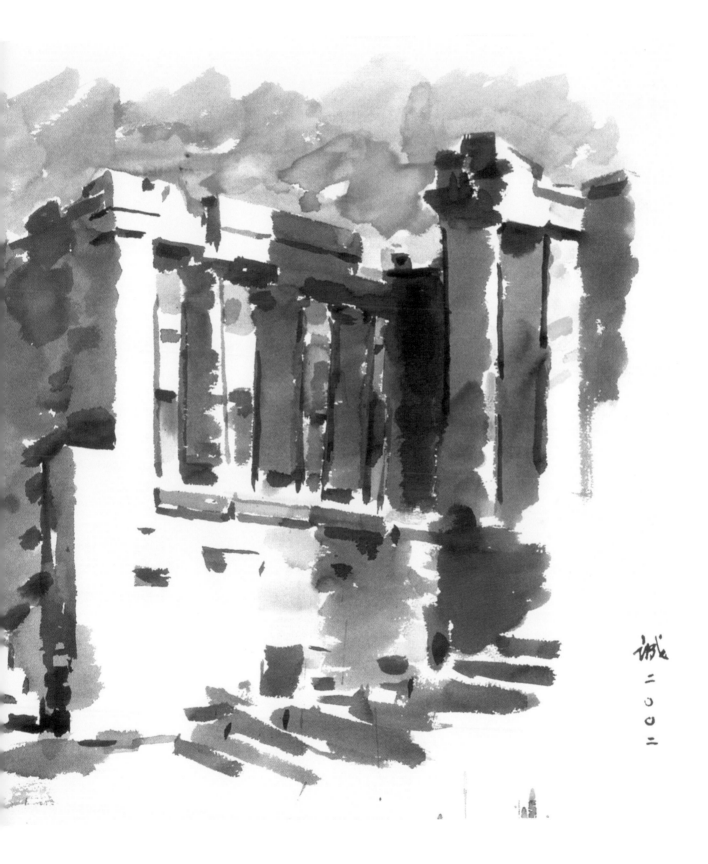

王家誠生平大事記

· 王菡製表

1932	·農曆一月十四日生於遼寧省遼陽縣。
1948	·隨家人到臺灣。
1955	·就讀國立臺灣師範大學藝術系。
1959	··大學畢業。 ·和趙雲結婚。
1962	·任教於國立臺灣藝術專科學校（簡稱國立藝專，今國立臺灣藝術大學）美術科。
1964	·任教於臺灣省立臺南師範專科學校（簡稱臺南師專，今國立臺南大學），舉家遷往臺南。
1965	·臺北市國立臺灣藝術教育館舉辦第一次個展。
1968	·臺北市國軍文藝中心舉辦第二次個展。
1969	·散文小說集《在那風沙的嶺上》出版。
1971	·《中國文人畫家傳》出版。 ·兒童文學《喜歡繪畫的皇帝》出版。
1975	·兒童美術教育論著《了解兒童畫》出版。
1978	·《鄭板橋傳》出版。
1979	·與趙雲合著《男孩、女孩和花》出版。
1980	·臺北市明生畫廊舉辦第三次個展。
1982	·兒童文學《唐伯虎與桃花塢》出版。
1983	·兒童文學《中國古代的發明》出版。 ·兒童文學《揚州畫家——鄭板橋》出版。
1988	·臺北市國立歷史博物館國家畫廊舉辦「王家誠水彩畫展」（第四次個展）。
1991	·臺南市立文化中心第一藝廊舉辦第五次個展。
1992	·與師大同學李焜培、陳誠在臺北福華沙龍舉辦「三人行」水彩聯展。
1993	·《馬白水繪畫藝術之研究》出版。
1995	·臺中市臺灣省立美術館舉辦「王家誠繪畫回顧展」（第六次個展），並出版同名畫冊。
1996	·臺灣省立臺南社會教育館（今國立臺南生活美學管）舉辦「王家誠個展」（第七次個展）。
1997	·散文集《守著火的夜》出版。
1998	·《郭柏川的生平與藝術》出版。 ·臺南市安平臺灣屋舉辦「王家誠水彩個展」（第八次個展） ·《吳昌碩傳》出版。 ·兒童文學《臺灣美術家郭柏川》出版。
1999	·《明四家傳》出版。

2002	・臺南市立藝術中心舉辦「王家誠七十回顧展」（第九次個展），並出版同名畫冊。 ・《趙之謙傳》出版。 ・《溥心畬傳》出版。
2003	・以《溥心畬傳》獲中山文藝獎。
2006	・《畫壇奇才張大千》出版。 ・與趙雲合著散文集《一體兩面》出版。
2007	・《張大千傳奇——五百年來第一人》出版。
2012	・《徐文長傳》出版。 ・七月二十六日因肺炎病逝。
2016	・臺南市政府文化局出版《美術家傳記叢書Ⅲ歷史・榮光・名作系列——王家誠〈六龜山林〉》。

▌參考書目

・王家誠。《在那風沙的嶺上》。臺北市：大江出版社，1970。
・王家誠。〈繪畫生涯的回顧與前瞻〉。
・臺灣省立美術館編輯委員會（編輯）。《王家誠繪畫回顧展》。臺中市：臺灣省立美術館，1995。
・王家誠。《守著火的夜》。臺南市：臺南市立文化中心，1997。
・洪榮志（主編）。《王家誠七十回顧展》。臺南市：臺南市立藝術中心，2002。
・王家誠。《文人畫家的藝術與傳奇》。臺北市：九歌出版社有限公司，2003。
・王家誠、趙雲。《男孩、女孩和花》。臺北市：九歌出版社有限公司，1979。
・趙雲、王家誠。《一體兩面》。臺南市：臺南市立圖書館，2006。
・趙雲。《心靈之旅》。臺北市：文經出版社有限公司，1988。
・趙雲。《歲月流程》。臺南市：臺南市立文化中心，1996。
・趙雲。《遺落在二十世紀的夢——趙雲自選集》。臺南市：供學出版社，2003。
・趙雲。〈大乘之閣〉。《中華日報》（2002.9.3）。
・趙雲。〈紅色煙雨〉。《中華日報》（2002.10.5）。
・趙雲。〈生命之樹〉。《中華日報》（2003.4.13）。
・趙雲。〈白骨和鮮花〉。《中華日報》（2003.6.17）。
・趙雲。〈神殿〉。《中華日報》（2003.7.14）。
・趙雲。〈櫻花與飄鯉〉。《中華日報》（2003.12.21）。
・趙雲。〈永遠的白玫瑰〉。《中華日報》（2004.5.13）。
・趙雲。〈蒼蒼竹溪寺〉。《中華日報》（2004.8.19）。
・趙雲。〈鏡花水月〉。《中華日報》（2005.3.13）。
・趙雲。〈寂寞野花開戰場〉。《中華日報》（2005.9.22）。

▌本書承蒙王家誠家屬授權圖版使用，特此致謝。

國家圖書館出版品預行編目資料

王家誠〈六龜山林〉/王菡 著
-- 初版 -- 臺南市：南市文化局，民105.05
64面：21×29.7公分 --（歷史‧榮光‧名作系列）
（美術家傳記叢書；3）（臺南藝術叢書）

ISBN 978-986-04-8297-3（平裝）

1.王家誠 2.畫家 3.臺灣傳記

940.9933 105004727

臺南藝術叢書　A047

美術家傳記叢書 Ⅲ ┃ 歷 史 ‧ 榮 光 ‧ 名 作 系 列

王家誠〈六龜山林〉　王菡／著

發 行 人｜葉澤山
出　　版｜臺南市政府文化局
地　　址｜70801臺南市安平區永華路二段6號13樓
電　　話｜（06）632-4453
傳　　真｜（06）633-3116
編輯顧問｜馬立生、金周春美、劉陳香閣、張慧君、王菡、黃步青、林瓊妙、李英哲
編輯委員｜陳輝東、吳炫三、林曼麗、陳國寧、曾旭正、傅朝卿、蕭瓊瑞
審　　訂｜周雅菁、林韋旭
執　　行｜涂淑玲、陳富堯
策劃辦理｜臺南市政府文化局、臺南市美術館籌備處

總 編 輯｜何政廣
編輯製作｜藝術家出版社
主　　編｜王庭玫
執行編輯｜林貞吟
美術編輯｜王孝媺、柯美麗、張娟如、吳心如
地　　址｜臺北市重慶南路一段147號6樓
電　　話｜（02）2371-9692～3
傳　　真｜（02）2331-7096
劃撥帳號｜藝術家出版社 50035145

總 經 銷｜時報文化出版企業股份有限公司
　　　　　｜地址：桃園縣龜山鄉萬壽路二段351號
　　　　　｜電話：（02）2306-6842

南部區域代理｜臺南市西門路一段223巷10弄26號
　　　　　　｜電話：（06）261-7268
　　　　　　｜傳真：（06）263-7698

印　　刷｜欣佑彩色製版印刷股份有限公司
初　　版｜中華民國105年5月
定　　價｜新臺幣250元

GPN　1010500398
ISBN　978-986-04-8297-3
局總號　2016-284

法律顧問　蕭雄淋